CONSTITUTIONS
DE L'ORDRE

LA ROSE ✠ CROIX

LE TEMPLE

ET

LE GRAAL

Pour toute matière ne relevant pas les Consulats, écrire au Sar,

2, rue de Commaille, à Paris,

sauf du 5 décembre au 1ᵉʳ février,

10, rue de la Vierge, à Nîmes.

CONSTITUTIONS

DE

LA ROSE ✝ CROIX

LE TEMPLE

ET

LE GRAAL

———

PARIS
SECRÉTARIAT
RUE DE COMMAILLE

—

1893

Il a été tiré des CONSTITUTIONS quinze exemplaires sur papier de Hollande et mille sur papier solaire à 5 fr. et 1 fr. 50 contre bon de poste franco.

―――――

S'envoie contre mandat-poste de 1 fr. 50, adressé au secrétariat de l'Ordre, 2, rue de Commaille.

―――――

Exemplaire de M

Nous, par la miséricorde divine et l'assentiment de nos frères — Grand Maître de la Rose ╋ Croix du Temple et du Graal ;

En communion catholique romaine avec Joseph d'Arimathie, Hugues des Païens et Dante.

A tous ceux du siècle — afin qu'on s'en souvienne à jamais.

Prosterné devant le Saint-Esprit et implorant sa lumière — supplions l'humanité et l'histoire de pardonner à Notre indignité.

Le prêtre seul touche aux Saintes

Espèces ; mais le moindre des chrétiens prendrait pieusement en sa main l'hostie gisante dans la poussière et la garderait avec vénération jusqu'au moment de la rendre au tabernacle. L'oriflamme échappe-t-elle aux mains de l'enseigne, tout milicien présent la doit relever et tenir pendant l'action.

Ainsi, la troisième personne divine Nous apparut oubliée sinon blasphémée, privée d'honneur et de suite ; et au Dieu méconnu, Notre pauvre cœur fut un autel.

Ainsi, les œuvres du Verbe, semblaient pâlissantes et désertées : sans mesurer Nos forces, Nous avons assumé un devoir immense où nul ne s'efforçait.

Chrétien recueillant l'hostie, guerrier qui dresse au vent de la gloire le Beauséant abandonné, humble dépositaire, Nous rendrons à Pierre ces sublimités qui n'appartiennent qu'à lui, lorsque Pierre tendra les bras pour les recevoir.

Jusque là, nous échaufferons le Saint GRAAL du battement fidèle de notre cœur : nous militerons contre

l'infidélité, quelques-uns contre, presque tous, épanouissant, au souffle de notre enthousiasme, la Rose des chefs-d'œuvre.

Nous commandons aujourd'hui, après avoir cherché pendant onze années à obéir, avec une humilité vraie et un sentiment très douloureux de notre imperfection.

Selon la règle des frères mineurs confirmée par la bulle d'Honorius III où il est écrit : « Le frère François promet obéissance à N. S. le Pape et à ses légitimes successeurs. Pour les autres frères, ils seront obligés d'obéir au frère François et à ses successeurs. » — Notre autorité étant abstraite, est absolue sur les trois ordres et Nous ne relevons en ce monde que du Pape, en l'autre que du Saint-Esprit.

Nous nommerons nous-même Notre successeur, au moment de rendre Notre âme à Dieu, devant le Graal, dans Monsalvat restauré.

Car Notre suzerain Jésus permettra à ses nouveaux fils d'accomplir leur vœu d'idéal.

C'est donc à Monsalvat, dans Notre stalle de Grand Maître, devant le Saint Sacrement, que Nous donnons rendez-vous à la mort.

En ces murs d'un style inventé, couverts de fresques, accotés de statues, en ces murs enfermant comme autant de chapelles autour du Maître-autel, le laboratoire du savant et la bibliothèque du philosophe ;

En ces murs dont l'écho ne connaitra que la déclamation d'Eschyle ou le cri de la Neuvième Symphonie arrêtant un moment la marche funèbre de Titurel, Nous désignerons de Notre main défaillante, qui aura tant œuvré, celui de Nos Gurnemanz, ou de Nos Parsifal, élu à la redoutable gloire.

Nous dévoilons Notre ambition cette mort. Elle est si sublime que nul ne Nous accusera de chercher un autre succès.

Ici se dressent trois portiques d'Eternité.

Vous, artistes de tous les arts, venez à la Rose ✝ Croix.

Vous, volontaires, preux de toutes les prouesses, venez au Temple

Vous, prêtres et fidèles, pour servir le Saint-Esprit, venez au Graal.

Vous tous que la rigueur des ordres religieux effraye, vous, les faiseurs de chefs-d'œuvre, de gestes, de miracles, venez à Notre appel : « Aimer le Beau plus que soi-même et avoir pour prochain pour cher autrui, l'Idéal. » Venez tels que vous êtes, pécheurs mais poètes, mécréants mais enthousiastes, sans vertus mais pleins d'œuvres ? venez former la confrérie de ceux qui se sauvent par la gloire.

Artistes, croyez-vous au Parthénon et à Saint-Ouen, à Léonard et à la Niké de Samothrace, à Beethoven et à Parsifal : vous serez admis en Rose + Croix.

Lettrés, érudits, philosophes, archéologues, physiciens et métaphysiciens : que vous soyez de l'Académie ou du Portique, micrographes ou synthétistes, ô tous courbés sur l'inconnu, venez, même brahme, même rabbin, même mulsuman, donner votre part de lumière et recevoir la clarté d'autrui : et la Rose Croix + sera l'Aristie véritable.

Volontaires et actifs, fanatiques et enthousiastes, croyez-vous à la nécessité des héros, des génies et des saints, en face des égoïstes, des imbéciles et des méchants ? Croyez-vous qu'il y ait une autre carrière à marcher que celle du dévouement ? Croyez-vous au verbe du Golgotha ? vous serez admis dans le Temple.

Virils de toutes les activités, bonnes volontés de tout état, riches et ouvriers, par l'or ou le labeur, venez comme des fleuves ou des ruisseaux vous jeter en cette mer du zèle enthousiaste qui se forme : et le Temple sera la légion angélique sur la terre.

Enfin, vous, fils de l'Église, fidèles et prêtres, venez vous instruire des honneurs de beauté dûs au S.-Esprit, venez prier par les œuvres et les actes, et apprendre le devoir chrétien, non plus dans son égoïsme du salut, mais enflammé d'une passion du cœur qui ne laisse rien en nous pour l'humaine et dérisoire passion ; vous serez admis devant le Graal.

Chrétiens, Nous vous convions à une nouveauté de la perfection ; la pu-

...té d'intention ne suffit pas au Saint-Esprit : Il veut la victoire. La force des passions, le prestige de l'art, nous devons les créer dans la Foi et la vertu ; il faut que les Saintes sourient comme des grâces, que le cœur de saint François s'exhale par les lèvres de Platon, et que le Beau soit tout en Dieu. Sanctifier le génie, génifier la sainteté, voilà le vœu, et la chevalerie du Graal sera comme un intermonde, attendri encore des parfums souffrants de la terre et déjà baigné des encens paisibles et rayonnants du ciel.

Nos ressources sont infinies : Nous avons la Foi, l'Espérance et la Charité. Rien de ce qui a duré, rien de ce qui existe encore, n'a eu d'autre base que ces bases d'éternité.

Le gage d'une incroyable réussite, Nous le voyons dans l'occasion que Nous présentons à la Providence : jamais le moment ne fut aussi mauvais pour innover dans le mysticisme et jamais un fondateur d'ordre ne fut plus écrasé par sa mission que Nous-même ; mais Dieu qui se servit

si souvent des simples, cette fois acceptera un intellectuel quoique pécheur, et comme il employa même les charmes d'une juive à sauver son peuple, il daignera nous prendre pour un instrument de son hymne miraculeux.

Nous vous le proclamons avec une certitude qu'aucune image n'exprimerait : par l'œuvre de beauté, par la volonté de lumière, par la prière des actions, vous aurez la double gloire, ô mes Frères, Rose + Croix, Templiers, Chevaliers, ô Nos Fils, qui effacerez Nos mérites, par les vôtres. Car Notre heur se réalisera dans la splendeur de cette famille idéale des génies, des héros et des Mages : et le Grand Maître disparaîtra, justement oublié pour les autres grands maîtres qu'il suscitera aux arts, aux gestes, aux miracles.

Voici les Constitutions : attribuez au Saint-Esprit ce qui vous sanctifiera, vous spiritualisant; et à Notre impéritie d'expression ce qui vous scandaliserait : ces prescriptions de véritable lumière, vous les obser-

verez avec scrupule. Quand une idée s'incarne, elle reste fragile et ombiliquée encore à l'individu où elle s'est terrestrisée.

Nous vous demandons pour un moment de croire à Notre mission, car Notre force ne peut être que votre confiance, comme Notre subtilité n'est déjà que l'abstraction, totalisante en lumière, des brillantes couleurs de vos individualités.

Notre raison de divinité, comme il est dit raison d'État, réside entière dans une réforme de la sensibilité.

La douleur acceptée étant toute la matière du devenir, l'Amour se définit la forme providentielle et attrayante de la douleur.

Cette énigme du sphinx sexuel enfin devinée, le règne du Saint-Esprit se possibilise.

A ce tableau de l'amant et l'amante devenus bourreau et bourrèle, accomplissant l'œuvre nécessaire de la mutuelle torture, quel être conscient ne se révoltera contre une duperie aussi odieuse !

Substituer l'Amour du Beau, l'a-

mour de l'idée, l'amour du mystère à l'amour : voilà l'action que nous allons tenter sur l'âme occidentale.

En créant une passion et une volupté du beau, une passion et une volupté de l'idée, une passion et une volupté du mystère, c'est-à-dire en orchestrant dans une solennité religieuse les émotions du livre, les émotions du Louvre, les émotions de Bayreuth, jusqu'à l'extase.

Et cette extase différente de l'ordinaire animique, soutenue par une activité incessante de réalisation, par un développement ininterrompu d'idéologie.

Ainsi, Nous réparons l'erreur d'Orphée, ainsi nous vengeons sa mort, car nous croirions mal satisfaire à l'adoration de Jésus, si nous méconnaissions ses précurseurs, les Grands Primitifs, les Giotto et les Van Eyck de la Vérité.

Les premiers chrétiens bâtissaient les temples du vrai Dieu sur les ruines des autels païens : nous ruinerons le rite d'Ionie. De ce jour la religion sacrilège de la femme va

chanceler et périr ; ce que le Mystère et l'Art avaient donné à cette Pandore, le Mystère et l'Art le lui ôtèrent par Notre voix. Nous lui ôtons le nimbe, don du poète ; parce que l'Amour sexuel est né de la volonté esthétique : qu'il meure aujourd'hui dans les nobles âmes par cette même volonté.

Ce que Nous demandons à Nos chevaliers, ce n'est pas le vœu de pureté physique, mais le vœu de pudeur morale.

Certes, Nous proclamons la splendeur de la continence, mais c'est le cœur que Nous voulons sauver de la passion.

Nul ne verra parmi les lamentables fils du péché la terrible menace de cette profération ; et comme tout s'alchimise pour la plus grande gloire de Dieu, le sourire et le rire qui nous escorteront encore un temps serviront à masquer le danger nouveau à ceux innombrables qui doivent mourir, pour que la spiritualité triomphe. Il Nous a plu de ne pas écrire jusqu'ici le mot de Magie :

et cependant les véritables initiés reconnaîtront la concordance totale de nos voies avec les voies hermétiques.

Maintenant, l'arcane du visionnaire va se réaliser : « les attractions sont proportionnelles aux destinées. »

La Rose ✛ Croix florit au seuil du Temple : les épées du vouloir étincellent parmi l'encens ; la sainte colombe peut descendre sur le Graal qui déjà rougeoie.

Hosannah, Rose ✛ Croix ! Hosannah, Templiers ! Hosannah, Chevaliers !

Soyez beaux, soyez forts, soyez subtils.

Le Saint-Esprit va naître : le Saint-Esprit est né.

Aux œuvres, aux vertus, aux prières ! avec ce cri : Pour l'idéal ! et CARO VERBUM FACTUM EST.

— Ad Rosam per Crucem, ad Crucem per Rosam, in ea, in eis gemmatus resurgam.

— Non nobis, non nobis, Domine sed nominis tui gloriæ soli, Amen.

Donné à Paris, sous le triple

sceel du Graal, du Beauséant et de la Rose ✝ Crucifère, en la fête de tous les saints de l'an de la Rédemption 1892.

Le Grand Maître de la Rose ✝ Croix du Temple et du Graal.

SAR PELADAN

CONSTITUTIONES
ROSÆ CRUCIS
TEMPLI
ET
SPIRITUS SANCTI
ORDINIS

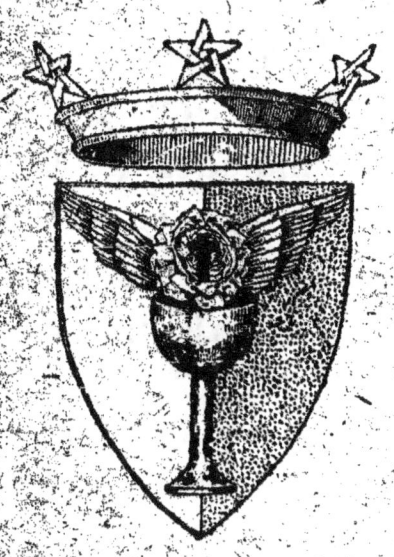

I. — L'ordre laïque de LA ROSE ╬ CROIX du TEMPLE et du GRAAL est une confrérie de Charité intellectuelle, consacrée à l'accomplissement des œuvres de miséricorde selon le SAINT-ESPRIT, dont il s'efforce d'augmenter la Gloire et de préparer le Règne.

II. — Animiquement, IL

Donne faim et soif d'IDÉAL à ceux qui n'ont pour guides que l'instinct

et l'intérêt ; et c'est l'orientation d'autrui vers la lumière.

Hospitalise les cœurs errants et indécis, les conforte et leur révèle leur voie ; et c'est le discernement des vocations.

Vêt de beauté et de possibilité les aspirations imparfaites ou lasses ; et c'est une correction des spécialités.

Visite les malades de la volonté et les guérit du vertige de passivité ; et c'est une cure de l'anémie morale.

Console les prisonniers de la nécessité matérielle et leur procure de la vie cérébrale ; et c'est une charité mentale.

Rachète les captifs des préjugés et affranchit de l'opinion, du pays, de la race ; et c'est un accomplissement abstrait d'autrui.

Ensevelit les morts augustes dans de pieuses commémorations et répare les torts du destin ; et c'est de la sépulture idéale.

III.— Spirituellement, il

Instruit ceux qui ignorent les Normes de Beauté, de Charité et de Subtilité, suivant leurs fonctions

et c'est le Rectorat intellectuel.

— Reprend chez tout détenteur du pouvoir social les attentats contre la Norme et la tradition ; et c'est la surveillance Vehmique.

Conseille ceux qui sont en danger de pécher contre l'Esprit Saint en mésusant de leur facultés ou de leur or ; et c'est la correction fraternelle.

Console le Saint-Esprit de la bêtise humaine en éclairant l'expérience par le mystère de la foi ; et c'est un concordat entre la religion et la science.

Supporte personnellement tous les maux pour avoir le droit de défendre l'idée ; et c'est l'abnégation au profit du Verbe.

Pardonne à tous ses offenseurs, mais non pas aux offenseurs de Beauté, Charité et Subtilité ; et c'est la chevalerie des idées.

Prie les génies comme les saints et pratique l'admiration, afin d'être illuminé ; et c'est le point de rencontre entre la culture et la mystique.

IV. — L'Ordre diffère de tous ses devanciers par ses bases qui sont : au

lieu du principe de passivité, *l'individualisme* ; au lieu de l'élément animique, *l'intellectualité*.

V. — Il y a trois vœux : d'idéalité et c'est celui d'écuyer ; de fidélité et c'est celui de chevalier ; d'obéissance et c'est celui de commandeur.

VI. — L'Ordre a quatre buts individualistes :

1° La recherche de l'être d'exception, sa culture et son accomplissement.

2° Le cohortement des êtres d'exception en caste intellectuelle.

3° Cette caste conquérant son existence indépendante de tout, sauf de l'orthodoxie romaine.

4° Cette existence indépendante de tout s'organisant dans l'occident jusqu'à former un Etat à travers les Etats, en puissance défensive de ses frères.

VII. — L'Ordre a un seul but animique :

Ruiner l'amour sexuel, la passion et lui substituer l'abstrait et ses rites esthétiques.

VIII. — L'Ordre a sept buts intellectuels :

1° Donner une méthode et une synthèse aux esprits de vingt ans qui cherchent un contre-poison à l'enseignement universitaire.

2° Appliquer à la vie élégante, incapable de vertus, la Norme esthétique.

3° Ouvrir aux femmes la voie de féerie en compensation de l'activité amoureuse qu'on arrête.

4° Conquérir les plaisirs, et même la mode, à la Beauté.

5° Faire participer chacun à la science de tous, en créant un corps de spécialistes de rapport perpétuel entre eux.

6° Hiératiser tout ce que la religion rejette comme profane.

7° Esthétiser tout ce que le monde abandonne au hasard des tempéraments et des mœurs.

IX. — Ces 7 buts intellectuels se manifestent en trois séries d'activité.

La Rose ✠ Croix est la confrérie des œuvrants.

Le Temple l'assemblée des volontaires.

Le Graal le collège des croyants.

L'orthodoxie première est la Beauté.

L'orthodoxie seconde est la Charité.

L'orthodoxie troisième est la Sub[ti]lité.

Ce sont des différences plutôt que des degrés : il y a communion entre les séries et non subordination.

X. — Le Rose ✠ Croix n'obé[it qu'à] l'esthétique de l'ordre, qui ne lui demande jamais compte de sa vie, quelle qu'elle soit, pourvu que ses œuvres soient idéales.

De même, le savant peut en tou[te] liberté établir ses expériences, [fus]sent-elles contradictoires à l'Église. Comme ces contradic[tions] ne sont jamais qu'apparentes et mo[]mentanées, il n'y a pas lieu [de] s'y arrêter : mais le savant Rose✠Croix ne pourra tirer aucune conclusion négative de la spiritualité, [si]non il ne serait pas admis d[ans] l'ordre.

De même l'exégète et le philo[sophe] sont libres de documenter en [toute] loyauté même les événements [de] Foi, pourvu qu'ils ne concluent p[as] contre elle.

Le Templier obéit à l'éthi[que]

l'ordre, avec un entier dévouement dans la limite de ses devoirs de fils, de frère et de père, seuls valant contre le devoir de l'ordre : il s'associe à la plénitude de la doctrine et jure fidélité à la personne du Grand-Maître.

Le chevalier du Graal est prêtre ou catholique pratiquant et adore le Graal eucharistique, non pas en simple dévotion, mais en ornant le Temple par tous les arts, en provoquant toutes les sciences à s'abriter sous la Foi avec leur libre recherche. Car c'est douter de Dieu que de craindre aucune chose humaine contre les choses divines, et qu'un esprit humain fasse échec au Saint-Esprit.

XI. — Quiconque se croit élu à entrer dans l'ordre doit d'abord adresser à la Grande Maîtrise une réponse gravement méditée aux onze questions suivantes :

1° Qui es-tu ?
2° Quel est ton vide ?
3° Où tend ta volonté ?
4° Comment te réaliseras-tu ?

5° Par quelle force ?

6° Énonce tes attractions et tes répulsions ?

7° Définis la Gloire ?

8° Dis ta hiérarchie des êtres.

9° Qualifie la sagesse ?

10° Appelle le bonheur ?

11° Nomme la douleur ?

XII. — Si la réponse écrite donne lieu à une approbation de la Commanderie, le postulant sera mandé afin d'entendre un avertissement sincère sur les devoirs difficiles qu'il ambitionne : à moins que sa fermeté ne soit garantie par un commandeur, deux chevaliers, quatre écuyers, en parrainage.

XIII. — Après un temps, le postulant sera admis à soutenir verbalement les onze propositions qu'il aura écrites, et s'il ne persiste pas dans les erreurs de doctrine qu'il peut avoir émises, il est admis à prononcer le serment idéalité dont voici la formule.

XIV. — « Je jure sur mon éternel devenir, de chercher, admirer et aimer la Beauté par les voies de l'art et du mystère ; de la louer, servir

et défendre même à mon péril ; de garder mon cœur de l'amour sexuel pour le donner à l'idéal ; et de ne jamais chercher la poésie dans la femme qui n'en présente que la grossière image.

Je le jure devant Monseigneur Lionardo da Vinci, patron des Rose + Croix. »

XV. — Ër ce prononcé, il lui est dit par le commandeur dominical agissant Magistralement :

« Sois donc écuyer Rose + Croix, et te souviens de porter fièrement ton cœur, afin que le seul enthousiasme de l'idéal l'habite et l'immortalise. Ainsi soit-il. »

XVI. — Le stage d'écuyer, sans limitation, dépend des mérites et du zèle. Il participe suivant ses facultés aux travaux de l'ordre, a droit aux conseils des savants et à l'appui moral et intellectuel de tous.

XVII. — Écuyer qui veut devenir chevalier, doit opter entre les trois plans, et suivant sa propension :

Postuler la tunique rose et noire du Rose + Croix, s'il ne croit qu'à l'Art

et à la Science, au chef-d'œuvre et à l'expérience au document.

Ou la robe blanche à croix rouge du Templier, s'il croit au verbe de Jésus.

Ou enfin la robe bleue du Graal s'il adore la présence réelle dans l'Eucharistie.

XVIII. — La réception du chevalier peut être faite par un Commandeur, sur l'acte acceptatif de la grande maîtrise. Voici le serment chevaleresque : « Je jure sur mon éternel salut de chercher, admirer, aimer et défendre la vérité dans les faits comme dans les personnes, de la louer et protéger même à mon péril ; de me dévouer à tous ceux qui portent en eux une œuvre ou une flamme, de ne chercher la gloire que dans la perfection d'autrui, d'honorer l'Abstrait d'un culte véritable, et d'obéir en toute chose à son zélateur, mon Grand-Maître ; je le jure devant Monseigneur Dante Alighieri, patron des Templiers ». Ce prononcé, il lui est dit par le commandeur dominical : « Sois donc chevalier et te souviens

que les mécréants et infidèles sont les seuls ennemis, et qu'il te faut pardonner à tous ceux qui te nuisent et ne venger que les offenses à l'idée : sois donc illuminé, conforté et sauvé par toute la lumière de l'ordre et va vers Dieu. Ainsi soit-il. »

XIX. — Le commandeur est choisi par le Grand-Maître pour être son conseiller et son pair et son aide ; il prête serment sur l'Évangile de saint Jean, d'éternelle activité de lumière :

« Je jure au Grand-Maître de l'Ordre la fidélité que l'on jure à un prieur régulier, librement et sans restriction mentale ; j'accomplirai tout ordre donné par lui au nom du Saint-Esprit, me forçâ-t-il à embrasser mon ennemi et à quitter mon ami ; je me mets comme une épée en sa main : pour le salut et la gloire du Beau, du Vrai et de l'infinité spirituelle. »

Alors le Grand-Maître le frappe de l'épée crucifère par trois fois, le relève et lui donne l'accolade : « Sois commandeur et mon pair, je te promets une part de toutes les peines, une part de tous les labeurs et

la gloire éternelle. Ainsi soit-il. »

XX. — Telle est la hiérarchie dans les trois ordres :

Commandeur.

Chevalier.

Écuyer.

Servants d'œuvres (les scribes et les gens de métiers).

Les commandeurs et chevaliers sont susceptibles de fonctions temporaires suivantes :

Provincial, centralisant l'activité de l'ordre dans un pays.

Prieur, même office dans une province.

Théore, proconsul en mission, plénipotentiaire.

Consul, représentant l'ordre dans une ville.

Dominical, mandataire du Grand-Maître aux professions, au chapitre Noble et aux Conseils.

XXI. — Chaque ordre s'affilie une confrérie ainsi disposée :

Chapitre noble, les notables bienfaiteurs.

Patrice, titre honorifique donné gratuitement aux supériorités.

Féal, met à la disposition de l'ordre sa fonction sociale.

Affilié, sert l'ordre sans s'y être engagé et comme à l'occasion.

Conseiller de l'ordre, savant ayant promis ses lumières.

Ariste, adhère par ses études ou ses œuvres à l'idéalité.

XXII. — Il y a autant d'honneur à bien user de la richesse qu'à supporter le dénûment : afin de réhabiliter le riche, l'ordre établit un chapitre noble, avec les titres coutumiers en France, et attribue avec armoiries et privilèges, des lettres patentes de baronnie, vicomté et comté. On les mérite en sauvant un chevalier de la rigueur des lois ou en s'associant par le don ou la protection aux gestes Rosicruciennes, Templières et Graaliennes.

Quant aux marquisat et duché, ils ne peuvent se titrer que d'une terre ou ruine donnée à moustier.

XXIII. — L'ordre décernera l'immortalité à ses bienfaiteurs insignes par la poésie, le pinceau, le ciseau et l'éponymat des œuvres.

XXIV. — N'envisageant en ce monde que la Papauté et lui-même, l'ordre ne s'associe pas à l'opinion et à la justice humaine ; il juge selon la conduite envers le Saint-Esprit et l'ordre, quel qu'on puisse être sous d'autres rapports :

XXV. — A l'instar des collèges sacerdotaux de l'antiquité, l'ordre purifie les criminels et les relève du désespoir ; après qu'ils ont accompli l'expiation ordonnée.

XXVI. — Le Patriciat est une affiliation d'honneur qui ne se postule pas.

— La Féalité se peut manifester d'elle-même et n'est mise qu'à une épreuve d'activité.

— L'Affiliation dépend d'un premier service rendu à l'ordre.

— L'Aristie comporte soit une sympathie exprimée et militante, soit une serviabilité d'érudition.

— Le Conseil de l'ordre est élu selon la compétence en spécialité.

XXVII. — L'ordre s'éclaire par cinq conseils.

Conseil scientifique.

Conseil artistique.
Conseil littéraire.
Conseil théologique.

La Sénéchallerie comprend les gens d'expérience et de haute dignité, que l'ordre consulte en beaucoup de cas, afin que sa volonté idéale concorde avec la raison motivée des vieillards et des expérients.

XXVIII. — L'ordre, réformant la sensibilité et adversaire de la passion sexuelle, ouvre à la femme une carrière d'émotion et d'activité en l'associant comme Zélatrice ou Dame de Rose + Croix seulement : et en aucune occurrence ni au Temple ni au Graal.

XXIX. — La zélatrice est celle qui sert les intérêts sacrés de l'ordre : en unissant l'initiative à l'obéissance absolue.

XXX. — Après un temps variable, la zélatrice peut être reçue Dame de la Rose + Croix, si elle s'engage à être la servante de l'ordre, à suivre ses ordres dans tout le détail de la vie mondaine, en une direction esthétique, rigoureuse.

XXXI. — En retour, la Dame de la Rose + Croix aura le droit de recourir aux lumières de l'ordre, aux arts oubliés, de la Naissance, de l'Éducation, de l'Amour et de la Mort.

XXXII. — Si elle exerçait sa perversité sur les chevaliers et les faisait tomber en passion, elle serait mise au ban de Vehme et diffamée.

XXXIII. — L'ordre ne possède rien que le théâtre présent et à venir du Sar Peladan.

Il attend tout du ciel et de son action sur les esprits et les cœurs.

XXXIV. — L'ordre prétend faire subir une suprême réaction aux éléments que rejette l'Église ou qui lui échappent, et voici quelques spécialisations élucidantes :

ROSE + CROIX

XXXV. — Elle se manifeste annuellement en mars-avril, par :

1º Un Salon de tous les arts du dessin.

2º Un théâtre idéaliste, en atten-

dant qu'il puisse devenir hiératique.

3° Des auditions de musique sublime.

4° Et des conférences propres à éveiller l'idéalité des mondains.

La Rose ✢ Croix ayant la Beauté pour orthodoxie a créé une corporation du titre de

PRÉVOTÉ DU PASSÉ

Elle instaure dans chaque ville un esthéticien ayant mission de lui signaler l'état de tous les monuments et d'être le surveillant de toutes les choses d'art.

Un prévôt provincial centralise ces rapports qui donnent lieu à des représentations de l'ordre, auprès du Roi ou des ministres : si elles restent sans effet, une dénonciation trimestrielle d'abord, plus tard mensuelle, en sera faite au monde cultivé.

— Le prévôt et le consul se doivent concerter pour signaler aussi les vocations artistiques ou scientifiques

surtout chez les pauvres et les ouvriers, afin que l'ordre y veille.

— Selon les influences mondaines dont il dispose, l'ordre aidera aux succès de toute idéalité et impedimentera le réalisme et le vulgaire.

TEMPLE

XXXVI. — Le Templier étend à toutes les formes de l'individualité la sollicitude que le Rose + Croix restreint à l'art et aux artistes; il adhère de toute son activité à l'ordre, et travaille à sa gloire abstraitement. Il est symboliquement Frère Pontife, réalisateur à la fois des destinées individuelles de la Rose + Croix et du Règne du Graal.

LE GRAAL

XXXVII. — L'ordre du Graal a pour mission de reconquérir au Grand Art sa place dans le catholicisme, lutter contre l'architecture actuelle, l'imagerie niaise, le cantique idiot,

la bondieuserie blasphématrice ; prendre dans la Rose Croix, les architectes, peintres et sculpteurs employés aux édifices religieux : il prépare enfin l'Église à redevenir l'Arche de Beauté comme de Subtilité.

Ici finissent les Constitutions telles qu'elles furent écrites pour la première fois l'an 1887 de J.-C..

La Règle, comprenant le cérémonial et les diverses ascéses, sera livrée à la lecture publique, pour l'ouverture du second salon de la Rose + Croix.

L'imprimatur donné par le Grand-Maître ce 11 de novembre, l'an 1892 de la Rédemption, en la ville d'Anvers.

<div style="text-align:right">SAR PELADAN.</div>

Contresigné des sept Commandeurs dominicaux et des sept ésotériques.

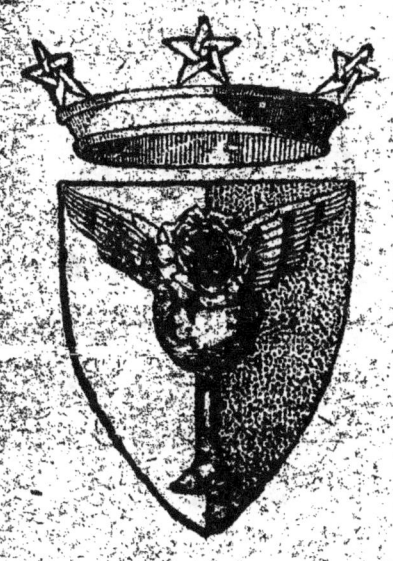

ACTA
ROSÆ CRUCIS
TEMPLI
SPIRITUS SANCTI

Nous, par la miséricorde divine et l'assentiment de nos frères, Grand-Maître de la Rose ✢ Croix du Temple et du Graal, humble serviteur de l'Idéal Dieu, à tous ceux de notre ordre d'abord et ensuite à tous ceux

dignes d'y entrer ou d'y aider, Salut et gloire éternelle.

D'abord à tous ceux de notre ordre :
Ordonnons de concentrer leur effort sur la geste esthétique de 1893 qui comprendra, en mars-avril :

Le second salon de la Rose + Croix.

Le théâtre de la Rose + Croix avec notre tragédie : SAR MERODACK, et si le temps nous est donné, le *mystère du Graal*, avec la musique de Notre Commandeur Benedictus, pour la Semaine Sainte.

En plus, l'Art idéaliste et mystique, doctrine esthétique de l'ordre et aussi sa Règle ascétique cérémonielle.

Ensuite à tous ceux, dignes d'entrer dans la Rose + Croix ou d'y aider :

Nous voulons former :

1° Une école d'art théâtral, propre à restaurer la représentation de mystères.

2° Une chorale destinée à faire revivre les sublimités vocales trop ignorées.

3° Un quatuor exclusif consacré à Beethoven.

Et 4° un orchestre.

A ces désirs, supplions tous amateurs, dilettantes aimant l'Art en lui-même de se signaler à nous, afin de former ces 4 chories célébrantes d'idéalité.

Ensuite, à tous ceux dignes d'entrer dans le Temple ou d'y aider.

Nous demandons leur concours de science, de volonté et d'application, et accueillerons avec une reconnaissance profonde les physiciens et métaphysiciens, les compétents en n'importe quelle branche du savoir humain, et même ceux qui n'auraient à offrir que du temps, ou de la main d'œuvre ; car toute activité est bienvenue et employable à l'œuvre de Dieu.

Enfin, à tous ceux dignes d'entrer dans le Graal ou d'y aider,

Nous demandons un coin de terre, dans un pays où la vie soit facile et peu chère, et de préférence une ruine, quelque église abandonnée ou quelque moustier ancien et inoccupé, afin d'y commencer Monsalvat.

Nous prions aussi qu'on nous attribue, à Paris, un local où accumuler les éléments de la bibliothèque et du laboratoire futurs de l'Ordre.

Et un autre, propre à tenir le chapitre noble et les cinq conseils.

Et après ces quémandes et pour encourager nos frères, rappelons la lumière de la première geste esthétique.

Si Paris a vu une tentative de rénovation esthétique, similaire au mouvement pré-raphaeliste des Rosckin, Rossetti, Burne Jones, Watts, malgré des toiles intruses exposées par trahison :

L'honneur en est à la Rose + Croix.

Si Paris a entendu pendant la semaine sainte à Saint-Gervais, Saint-Protais, les sublimités vocales de Palestrina et des vieux maîtres sacrés.

L'honneur en est à la Rose + Croix qui a fait exécuter la messe du pape Marcello.

Si le salon des Champs-Elysées a tenté de faire entendre les jeunes compositeurs :

L'honneur en est à la Rose + Croix

qui avait préparé la sonate du Clair de lune de Benedictus.

Si Monsieur Francisque Sarcey, devant le *Fils des Etoiles*, classique d'écriture, calme et simple de fabulation, a dû, débouté de ses ordinaires prétextes soi-disant traditionnels, s'avouer le naïf ennemi de l'art noble, en n'osant prononcer et prétendant avoir dormi :

L'honneur en est à la Rose + Croix.

Si, aux soirées des 24, 26, 28 mai, au théâtre d'application, les mondains ont entendu une énonciation magique sur l'amour, l'art et le mystère :

L'honneur en est à la Rose + Croix — en sa première geste esthétique.

La geste seconde de 1893 commence par une série de conférences du Sar en Belgique et en Hollande, et la publication de la constitution de l'ordre, non plus seulement dans sa branche esthétique, mais selon l'amplitude d'une véritable confrérie universelle des intelligences.

La réforme du théâtre sera poursuivie par la tragédie du *Sar Me-*

rodack, et par le *Mystère du Graal*.

Enfin, en mars-avril, aura lieu un second salon, vraiment idéaliste, où le Sar, seul maître, répondra de tout à tous.

Non nobis, Domine, sed nomini tuo soli da gloriam.

<div style="text-align:right">S. P.</div>

L'ŒUVRE PELADANE

Les œuvres du Sâr appartenant à l'Ordre, on peut les demander au Secrétariat, 2, rue de Commaille, à Paris.

En envoyant un mandat-poste du prix marqué, on les recevra franco.

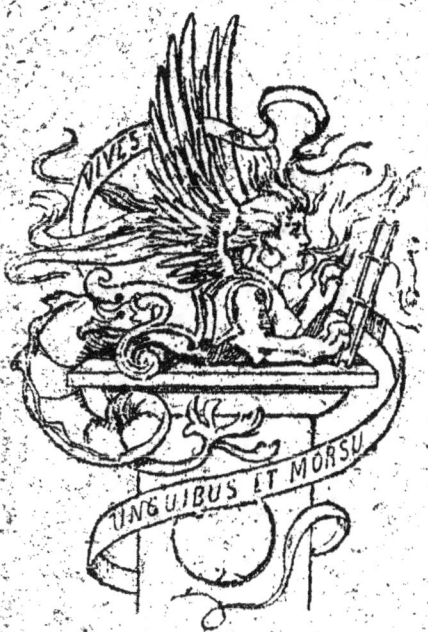

L'ART IDÉALISTE
ET MYSTIQUE

DOCTRINE DE LA ROSE ✠ CROIX

Qui était annoncé pour le 31 octobre
paraîtra
à l'ouverture du second Salon de
La Rose ✠ Croix.

Le Sar ayant hésité par son ignorance des musées de Belgique et de Hollande, a remis la conclusion de sa théorie esthétique à son retour d'Anvers et d'Amsterdam, par probité intellectuelle.

Ces Constitutions représentent les fascicules 3 et 4 (octobre et janvier)

DE

LA ROSE + CROIX

Organe trimestriel de l'Ordre

LA RÈGLE ESTHÉTIQUE

DU

Second Salon de la Rose + Croix
(Mars-avril 1892)

Est contenue dans chacun des deux fascicules de mai et août.

Prix de chaque, franco : 1 fr. en timbres, au Secrétariat.

LA DÉCADENCE LATINE

ÉTHOPÉE DE

JOSÉPHIN PELADAN

I. — Le vice suprême 1884, (
 édit.) préface de J. B.
 d'Aurevilly.
II. — Curieuse 1885 (7ᵉ édition,
 conforme à la 1ʳᵉ).
III. — L'initiation sentimentale
 1886 (6ᵉ édition).
IV. — A cœur perdu 1887
 (nouvelle édition).
V. — Istar 1888 (nouvelle édi-
 tion).
VI. — La victoire du mari 1889,
 (5ᵉ édition.)
VII. — Un cœur en peine 1890
 (6ᵉ édition).
VIII. — L'androgyne 1890 (5ᵉ
 édition).

IX. — La Gynandre 1891, (5ᵉ édition.).
X. — Le Panthée 1892, (5ᵉ édition.)
XI. — Typhonia 1892.
 Sous presse :
XII. — Le dernier Bourbon.

EN ŒUVRE :

XIII. — La lamentation d'Ilou.
XIV. — La vertu suprême.

LA QUESTE DU GRAAL

Proses lyriques des dix premiers romans de l'*Éthopée*, avec dix compositions et un portrait du Sâr, fac-similés d'après Séon. 1 vol. petit in-8°, couverture dessinée............... 3 fr. 50

Ouvrage recommandé à ceux qui veulent se faire une idée juste de l'éthopoète sans lire les 11 volumes parus de l'œuvre.

Oraison funèbre du docteur Adrien Peladan............ 1 fr.
Oraison funèbre du chevalier Adrien Peladan. 1 fr. 50

Au Secrétariat de l'Ordre,
2, rue de Commaille.

LA
DÉCADENCE ESTHÉTIQUE

HIÉROPHANIE

I. — L'Esthétique au Salon de 1881.
II. — — — 1882
III. — — — 1883.
IV. — — — 1884.
 1 vol. in-8°, 7 fr. 50, premier tome de l'art ochlocratique, avec portrait.
V. — Félicien Rops (épuisé).
VI. — L'Esthétique au Salon de 1884 (*L'Artiste*).
VII. — Les Musées de Province.

VIII. — La Seconde Renaissance française et son Savonarole.

IX. — Les Musées d'Europe, d'après la collection Braun.

X. — Le Procédé de Manet.

XI. — Gustave Courbet.

XII. — L'Esthétique au Salon de 1885 (*Revue du Monde latin.*)

XIII. — L'Art mystique et critique contemporaine.

XIV. — Le Matérialisme dans l'Art.

XV-XVI. — Le Salon de Peladan 1886-1887 (Dalou).

XVII. — Le Salon de Peladan 1889.

XVIII. — Le Grand Œuvre d'après Léonard de Vinci.

XIX. — Les deux Salons de 1890 avec trois mandements de la R + C. (Dentu).

XX. — Les deux Salons de 1891.

XXI. — Règle et Monitoire du premier Salon de la Rose + Coix.
XXII. — Les deux Salons de 1892.
XXIII. — Règle du second Salon de la Rose + Croix.

Introduction à l'histoire des peintres de toutes les écoles, depuis les origines jusqu'à la Renaissance, avec reproduction de leurs chefs-d'œuvre et pinacographie spéciale. in-4°, format du Charles Blanc. Parus : *L'Orcagna* et l'*Angelico*. 15 francs.

Rembrandt 1881 (épuisé).

AMPHITHÉÂTRE DES SCIENCES MORTES

Restitution de la Magie kaldéenne, adaptée à la contemporanéité.

I. ÉTHIQUE

COMMENT ON DEVIENT MAGE ? méthode d'orgueil, entraînement dans les trois modes pour l'accomplissement de la personnalité : ascèse du génie et de la sagesse. In-8°, 1891.

II. ÉROTIQUE

COMMENT ON DEVIENT FÉE ? méthode d'entraînement dans les deux modes pour l'accomplissement de la Béatrice et de l'Hypathia : ascèse de sexualité transcendante, restitution de l'initiation féminine perdue. In-8, 1892.

EN PRÉPARATION :
III. ESTHÉTIQUE
Comment on devient artiste.

La science d'aimer, normisme de l'attrait ; transcription de la sensation en idéalité. Art du mirage appelé « bonheur », règles du choix esthétique et hyperphysique de la constance.

ASTROLOGIE

Les sept types planétaires, méthode kaldéenne pour la divination à vue, la connaissance des vocations, calcul des probabilités appliquées au devenir passionnel, prophétisme de la fatalité des mariages d'après le planétarisme kaldéen. Cette astrologie sera publiée en albums.

I. Les sept types planétaires de la femme.

II. Les sept types planétaires de l'homme maléfiques et bénéfiques.

EXTRAITS DE LA REGLE

Quiconque est sollicité, en quelque matière que ce soit, au nom de l'Ordre, doit exiger une cédule spéciale de la Grande Maîtrise.

Aucune œuvre ne pourra se produire au nom de l'Ordre ou avec les titres conférés, sans licitation magistrale.

L'intellectuel étranger adresse au consulat de sa ville ou de sa province la réponse aux onze questions, ajoutant la nature de son instruction et de son activité.

Les cercles et sociétés littéraires et artistiques de l'étranger peuvent s'affilier ou se réaliser aux mêmes conditions que les individus.

La règle avec la liste consulaire paraîtra le 10 mars 1893.

THÉATRE DE LA ROSE✝CROIX

LE PRINCE DE BYZANCE
Drame wagnérien en 5 actes.

LE FILS DES ÉTOILES
Wagnerie en 3 actes.

LE SAR MÉRODACK
Tragédie en 4 actes.

LE MYSTÈRE DU GRAAL
en 5 actes.

LE MYSTÈRE DE ROSE✝CROIX
en 3 actes

Prière de manifester son adhésion possible à telle ou telle représentation, particulièrement du *Sar* et *Mystère du Graal* pour mars-avril 1893.

www.ingramcontent.com/pod-product-compliance
Lightning Source LLC
Chambersburg PA
CBHW071434220526
45469CB00004B/1536